예뿍이의
종이구관

예뿍이의 종이구관: 종이인형보다 더 재미있는 종이구체관절인형

2018년 8월 31일 초판 1쇄 발행
2020년 10월 9일 초판 34쇄 발행
지은이: 예뿍

펴낸이: 현태용
펴낸곳: 우철 주식회사 | 출판신고: 제315-2013-000043호
주소: (07575) 서울시 강서구 양천로 470, B114호 (등촌동, 그레이스힐)
전화: 070-8269-5778 | 팩스: 0505-378-5778 | 이메일: publishing@ucheol.com
홈페이지: http://www.ucheol.com
제작처: (주)북랩 book.co.kr

ⓒ 우철 주식회사
ISBN 979-11-956032-8-2 13650

이 도서의 국립중앙도서관 출판예정도서목록(CIP)은 서지정보유통지원시스템 홈페이지(http://seoji.nl.go.kr)와
국가자료공동목록시스템(http://www.nl.go.kr/kolisnet)에서 이용하실 수 있습니다.
(CIP제어번호: CIP2018026835)

책값은 뒤표지에 있습니다.
잘못된 책은 바꿔드립니다.

이 책 속에 나오는 도안들은 모두 한 땀 한 땀 작가의 수작업을 통해 완성된 작품이라는 특성으로 인해, 약간의 오차가 발생할 수 있습니다. 이 점 넓은 마음으로 양해 부탁드리며 신중하게 구매해주시기 바랍니다.

예쁙이의

종이구관

종이인형보다 더 재미있는 종이구체관절인형

옷, 가발, 신발, 보관지갑, 배경 등 **손그림 일러스트** 다수 수록

예쁙 지음

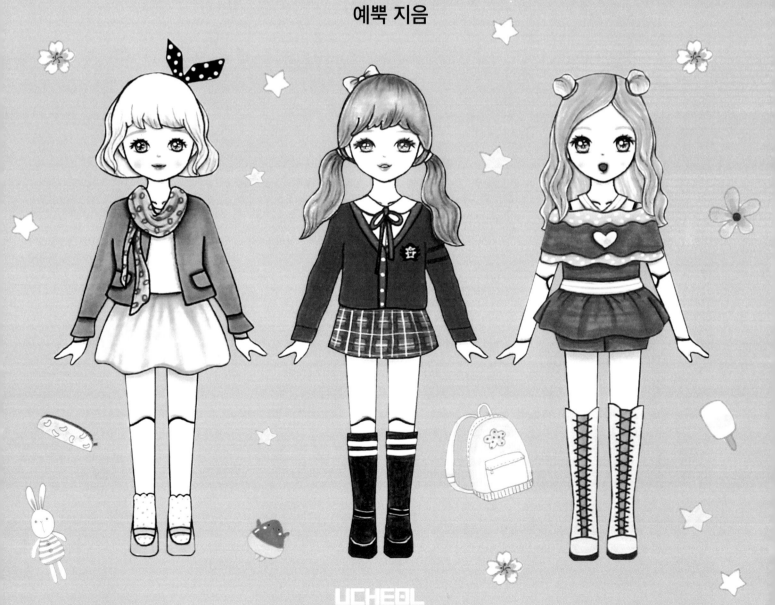

UCHEOL

저자 소개

<예뿍이의 작업방>이라는 유튜브 채널을 운영하고 있는 유튜버 '예뿍'입니다.

유튜브를 하기 전에는 일러스트레이터로 활동했습니다. 따뜻하고 귀여운 그림 그리기를 좋아해서 주로 어린이 그림책, 동화책 그림 작업을 했습니다.

작품으로는 <나도 엄마에게 잔소리를 하고 싶어요>, <교과서 전래동화>, <효녀 심청>, <멋쟁이 쌍둥이 자매>, <초등학교 교과서>, <홀리베베> 등이 있습니다.

앞으로 아기자기하고 사랑스러운 만들기와 손 그림 등을 통해서 많은 사람들에게 따뜻함을 전해 드리고 싶습니다.

유튜브 채널: 예뿍이의 작업방 http://www.youtube.com/c/yeppug
블로그: http://blog.naver.com/yejin0610
인스타그램: http://www.instagram.com/yeppug

재미있는 '종이구관' 만들기
시작해 보아요.

<종이구관>이란?
'종이구체관절인형'의 줄임말입니다.

기존 종이인형과 가장 큰 차이점은
구체관절인형의 모습을 하고 있는 종이 몸체가 있다는 것입니다.

옷을 입히고, 신발을 신기고, 가발을 씌우는 등 코디하는 방법이
기존의 종이인형에 비해 다양합니다.
바로 이 부분이 종이구관의 가장 큰 매력입니다.
그래서 기존의 종이인형보다 한층 더 재미있게 가지고 놀 수 있습니다.

종이구관뿐만 아니라 아기자기한 손 그림 일러스트가 페이지 곳곳마다 있어서
더욱 다양하게 즐길 수 있습니다.
예쁜 배경 일러스트도 함께 들어 있어 더 재미있게 가지고 놀 수 있을 것입니다.

아무쪼록 이 책을 통해 즐거운 마음으로
행복한 시간을 보내신다면 정말 좋겠습니다. 감사합니다.

차례

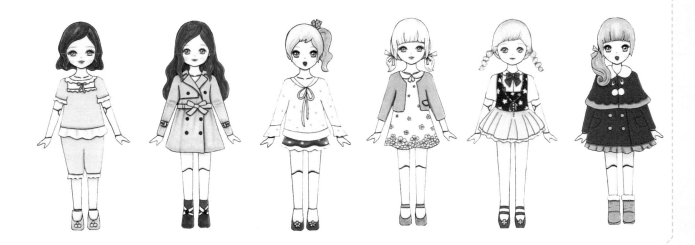

만들기 팁, 주의 사항

1. 모든 테두리 선은 가능하면 검은색 선이 보이도록 오려주는 게 더 예쁘게 보이며 착용도 더 잘 됩니다.

2. 옷, 가발, 신발 등을 모두 한 번에 가위로 오리면 손가락이 아플 수 있으니 쉬어가 면서 오리는 게 좋습니다.

3. 가위, 칼, 테이프를 사용할 때는 손이 다치지 않도록 항상 조심하세요. 어린이라서 혼자 하기 어려울 때는 어른들의 도움을 받는 것이 좋습니다.

4. 처음에는 옷, 가발, 신발 등의 바깥 흰 배경이 보이도록 여유 있게 조각조각 잘라 놓은 다음에 하나씩 오리면 한결 더 쉽게 오릴 수 있습니다.

5. 모든 옷과 가발, 신발 등을 마음대로 바꿔가면서 입힐 수 있도록 종이구관 3명 캐 릭터의 몸체 사이즈를 같게 만들었습니다. 사이좋게 함께 코디해 보길 바랍니다.

6. 유튜브 채널 <예뿍이의 작업방>에 종이구관 만들기 방법, 손 그림 일러스트로 스 티커 만들기 등에 대한 자세한 영상이 있습니다. 책으로 이해하기가 어려울 경우 유튜브 영상을 통해서도 도움을 받을 수 있으니 많은 활용을 부탁드립니다.

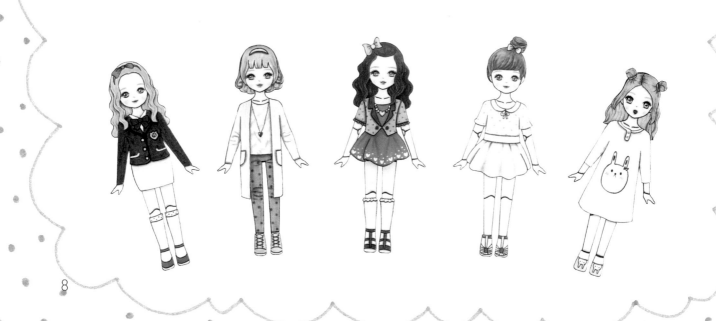

옷 만드는 방법

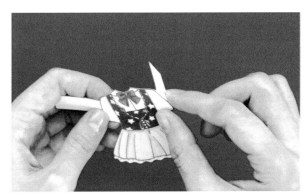

1. 양쪽 고정 끈을 뒤로 접어줍니다.

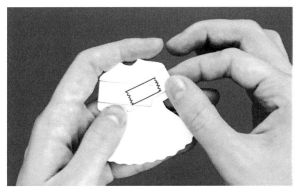

2-1. 고정 끈을 서로 붙여줍니다. 다음의 두 가지 방법 중 하나를 선택하면 됩니다.
① 투명 테이프로 붙입니다.

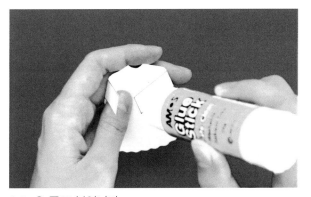

2-2. ② 풀로 붙입니다.

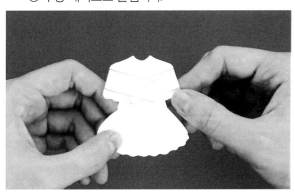

3. 완성된 모습입니다.

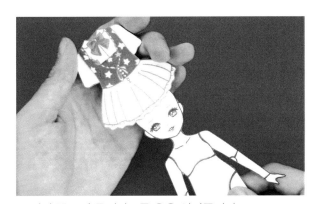

4. 머리 쪽부터 들어가도록 옷을 입혀줍니다.

5. 완성된 모습입니다.

가발 만드는 방법

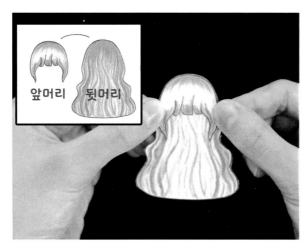

1. 앞머리를 뒷머리에 그대로 겹쳐 올려줍니다.

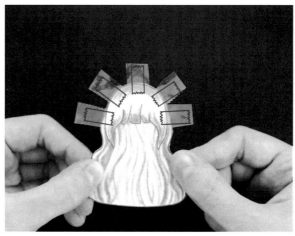

2. 앞머리와 뒷머리를 투명 테이프를 사용하여 서로 붙여
 줍니다. 적절한 테이프의 부착 위치는 가발을 얼굴에
 씌웠을 때 눈썹의 위쪽에 해당하는 머리 부분입니다.
 투명 테이프를 뒤로 넘겨 붙이고 나서 지저분하게 튀어
 나온 부분은 가위로 다듬어줍니다.

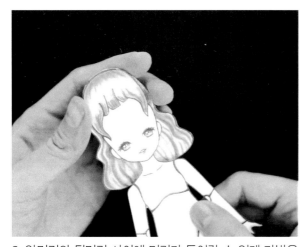

3. 앞머리와 뒷머리 사이에 머리가 들어갈 수 있게 가발을
 씌웁니다.

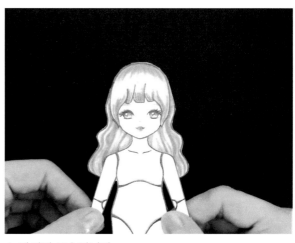

4. 완성된 모습입니다.

※ 모자 만들 때도 동일한 방법으로 만들어줍니다.

신발 만드는 방법

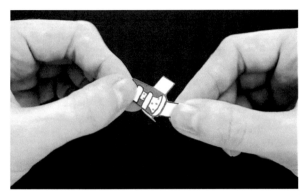

1. 3개의 고정 끈을 뒤로 접어줍니다. 아래 고정 끈을 먼저 접고 양쪽을 접습니다.

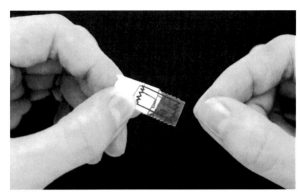

2. 투명 테이프로 3개의 고정 끈이 다 붙도록 붙여줍니다. 테이프의 남은 부분은 앞쪽으로 넘겨서 붙여줍니다. 투명 테이프라 표시가 잘 안 납니다.

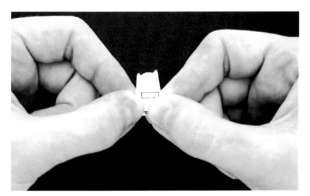

3. 손으로 꾸욱~ 눌러주면 신발이 잘 안 벗겨집니다.

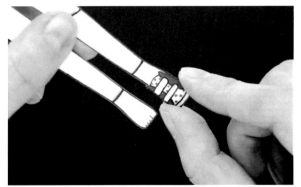

4. 신발을 신깁니다.

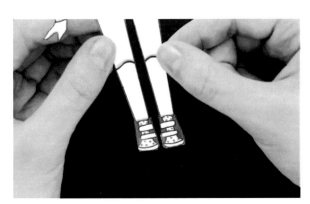

5. 완성된 모습입니다.

※ 종이구관 보관지갑의 다양한 도안이 있습니다. 그중에서 옷, 가발, 신발 등 각각의 사이즈에 맞는 지갑에 보관하시면 됩니다.

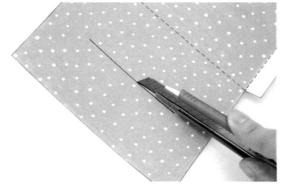

1. 검은색 선(지갑 뚜껑의 잠금 부분이 들어갈 선)을 따라 칼로 잘라줍니다.

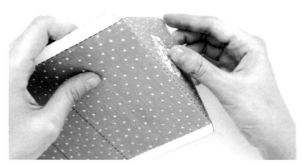

2. 점선 부분을 뒤로 접어줍니다.

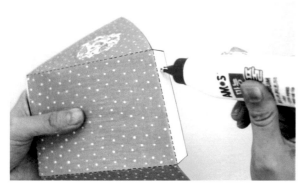

3. 풀칠하는 면에 풀칠을 하고 붙여줍니다.

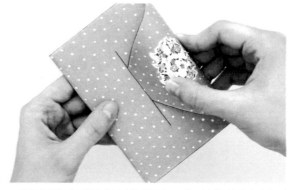

4. 지갑 뚜껑의 잠금 부분을 칼로 그은 선에 쏙 넣어주면 닫힙니다.

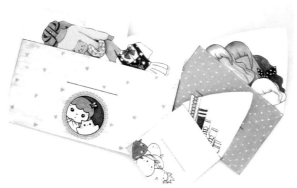

5. 사이즈에 맞게 옷, 가발, 신발, 소품 등을 보관합니다.

6. 지퍼 백 등에 보관해도 좋습니다.

오래 사용하는 방법

 몸체의 가늘고 약한 부분인 목, 손목, 발목 등을 투명 테이프로 붙여주면 깨끗하게 오래 사용할 수 있습니다.

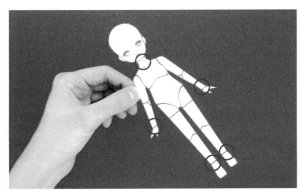

1. 가늘고 약한 부분만 투명 테이프로 붙입니다.

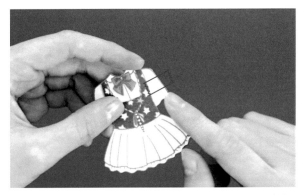

2. 고정 끈이 접히는 부분에도 투명 테이프로 붙여줍니다.

 전체를 손코팅지로 코팅합니다.

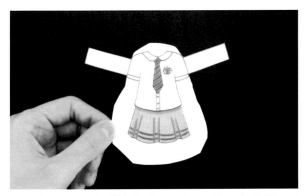

1. 고정 끈 부분만 정확히 자르고 나머지는 흰 배경이 남게 덩어리로 잘라주세요.

2. 고정 끈을 미리 서로 붙여주세요.
 (방법: 옷은 9쪽, 신발은 11쪽 참조)

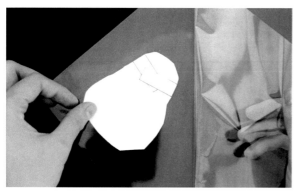
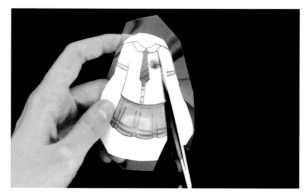

3. 손코팅지의 뒷면(얇은 면)을 떼어내고 끈끈한 면에 그림의 앞면을 붙입니다.

4. 가위로 테두리 선을 따라 오려줍니다.

※ 주의: 고정 끈이 접히는 부분은 잘리지 않도록 조심해서 오려줍니다.

 고정 끈이 없는 몸체나 가발 등은 먼저 흰 배경을 포함해서 덩어리로 자른 후 위와 같이 손코팅지로 코팅해주면 됩니다

 가발 모자는 앞머리 부분과 뒷머리 부분을 하나씩 먼저 손코팅지로 코팅한 후 만들어야 합니다

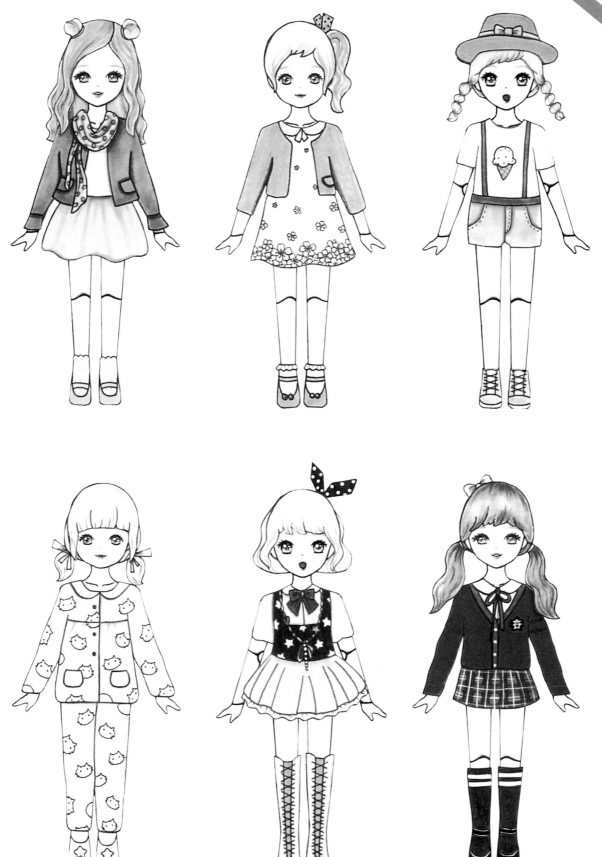

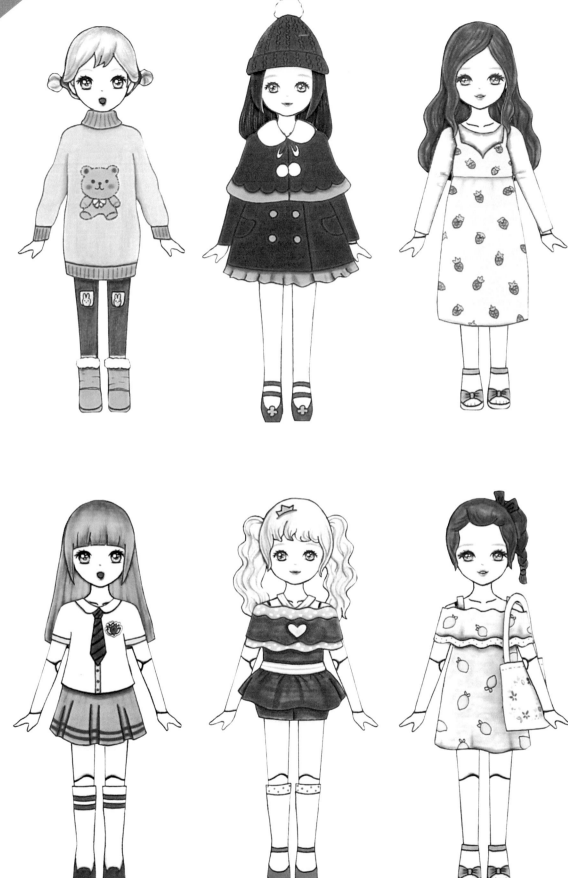

예리

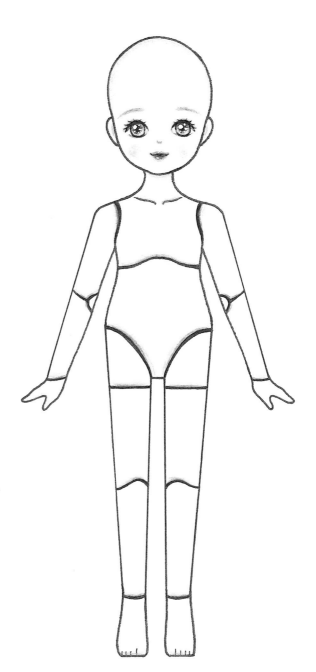

아기처럼 순수하고 사랑스러운 예리!

하고자 하는 일은 무엇이든 열심히 하고 완벽을 추구한다.

부끄러움이 많지만, 친구들이 힘들어할 때는 언제나 앞장
서서 해결해주는 반전 매력의 소유자다.

* 좋아하는 것: 영화 보기, 초콜릿 아이스크림, 새우튀김,
 계획표 짜기

* 싫어하는 것: 시끄러운 곳, 친구들끼리 싸우는 것

시아

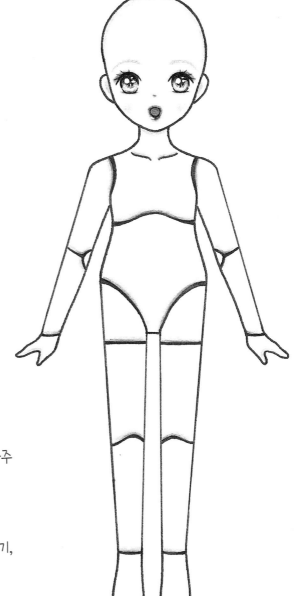

언제나 밝고 명랑하다!

예리, 라별과 함께 여기저기 다니며 노는 걸 가장 좋아한다.

호기심도 많고 에너지가 넘치지만 마음이 여려서 눈물을 자주 흘린다.

* 좋아하는 것: 친구들이랑 놀기, 놀이 공원 가기, 콘서트 가기, 떡볶이
* 싫어하는 것: 지루한 것, 재미없는 것

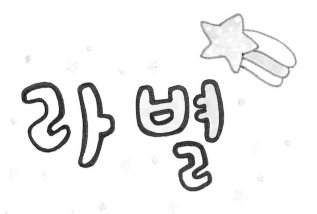

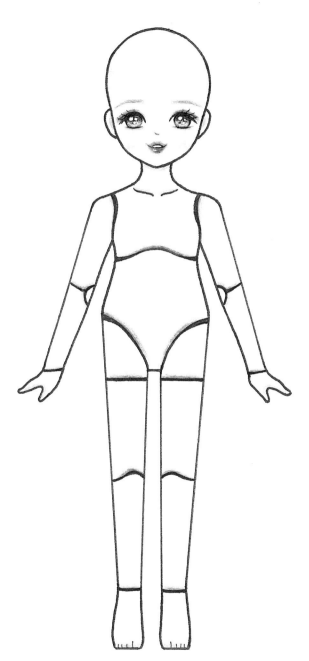

상상하기를 좋아하고 감성이 풍부한 소녀 감성의 소유자!

혼자 있기를 좋아하지만 예리, 시아와는 마음이 잘 통해 함께 있는 걸 좋아한다.

예술적 감각이 뛰어난 라별이는 꿈 많은 소녀다.

* 좋아하는 것: 푸딩, 그림 그리기, 명상하기

* 싫어하는 것: 귀찮은 일, 공포 영화

21

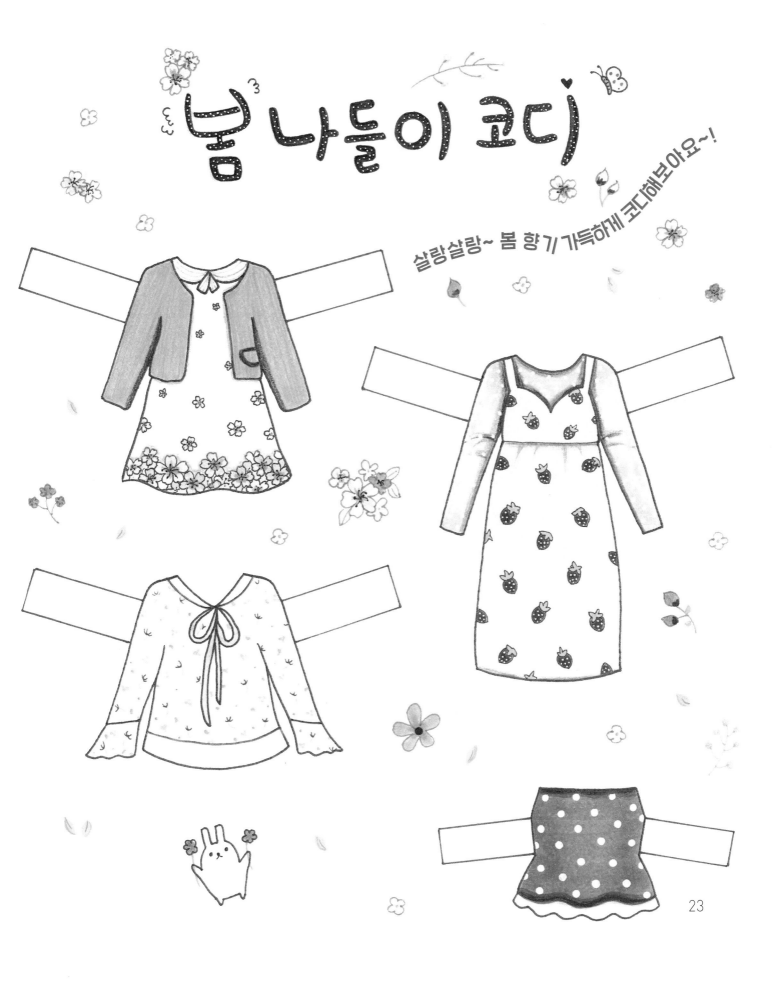

봄 나들이 코디

살랑살랑~ 봄 향기 가득하게 코디해보아요~!

23

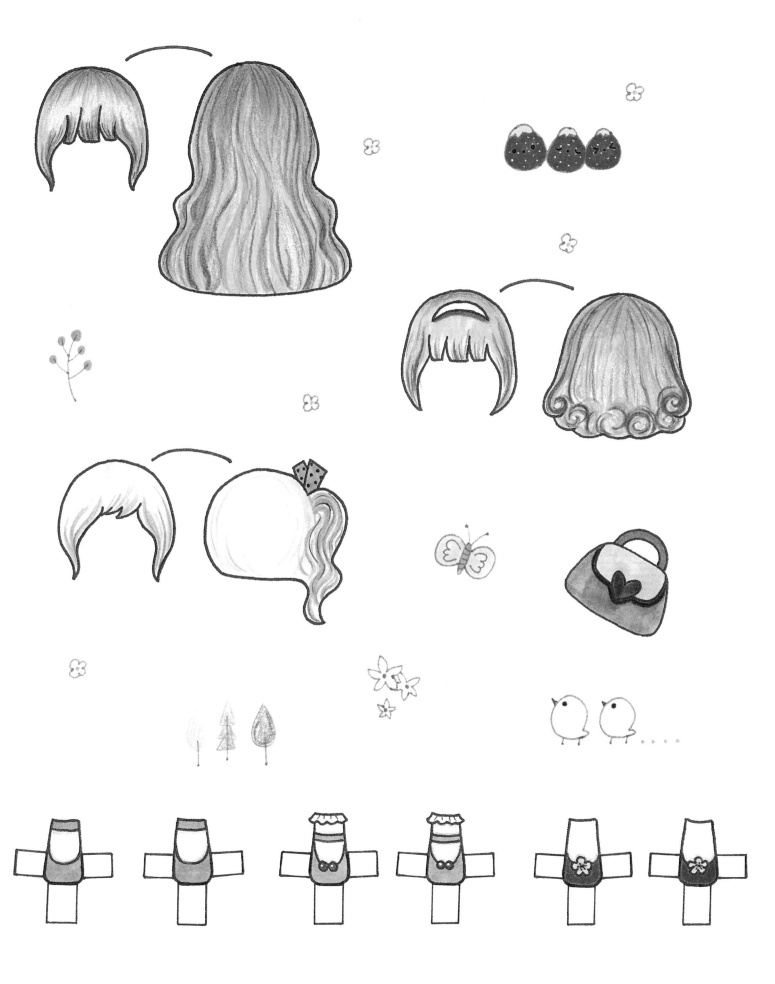

여름 코디

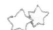

샤랄라~ 시원한 여름 코디
어떻게 해볼까요?

27

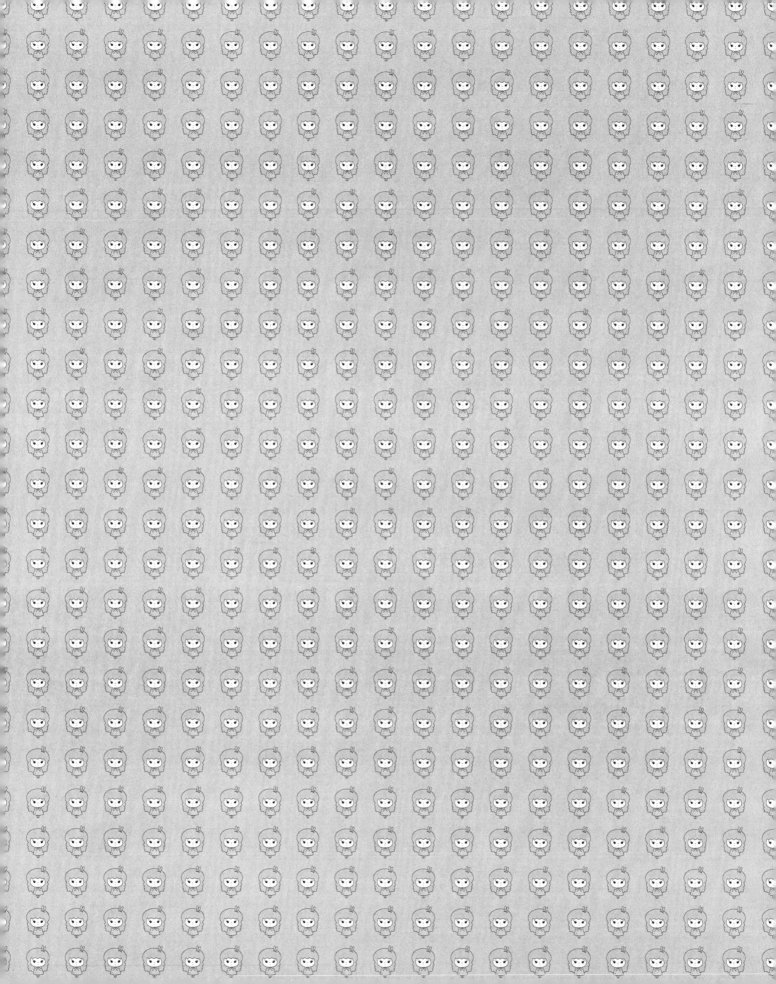

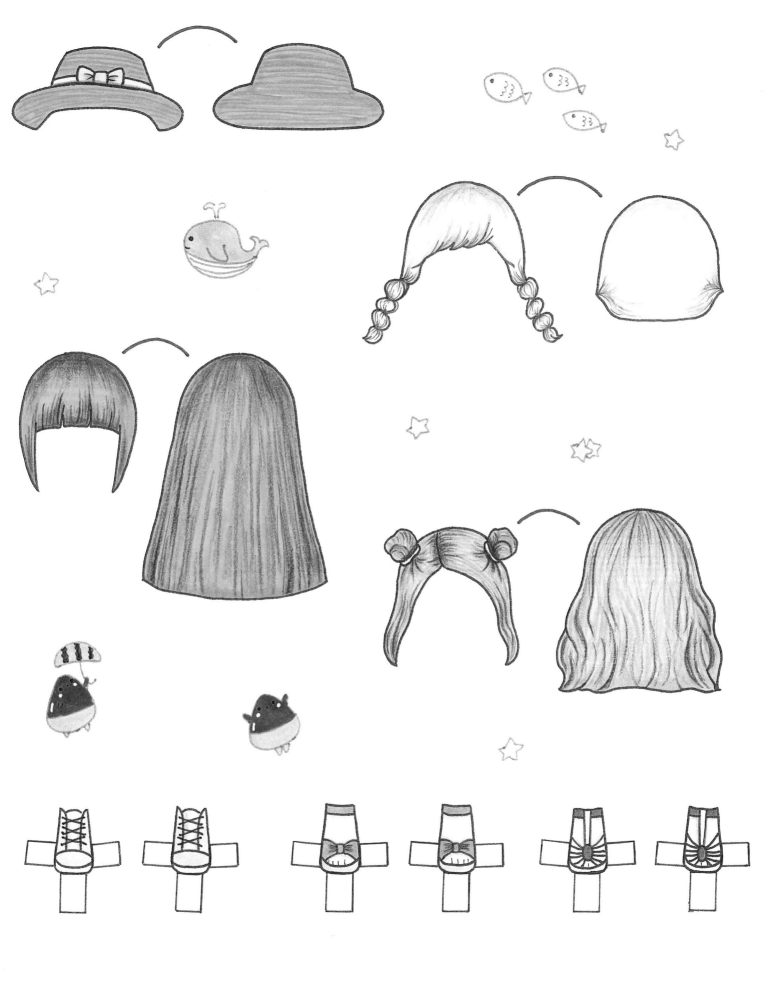

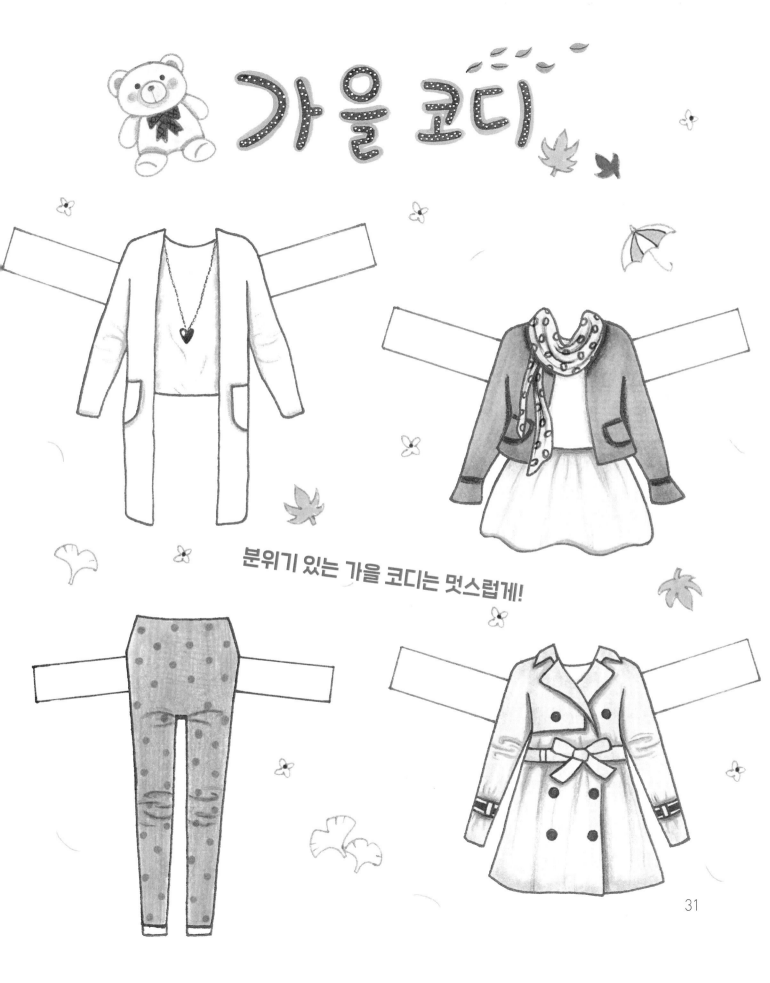

가을 코디

분위기 있는 가을 코디는 멋스럽게!

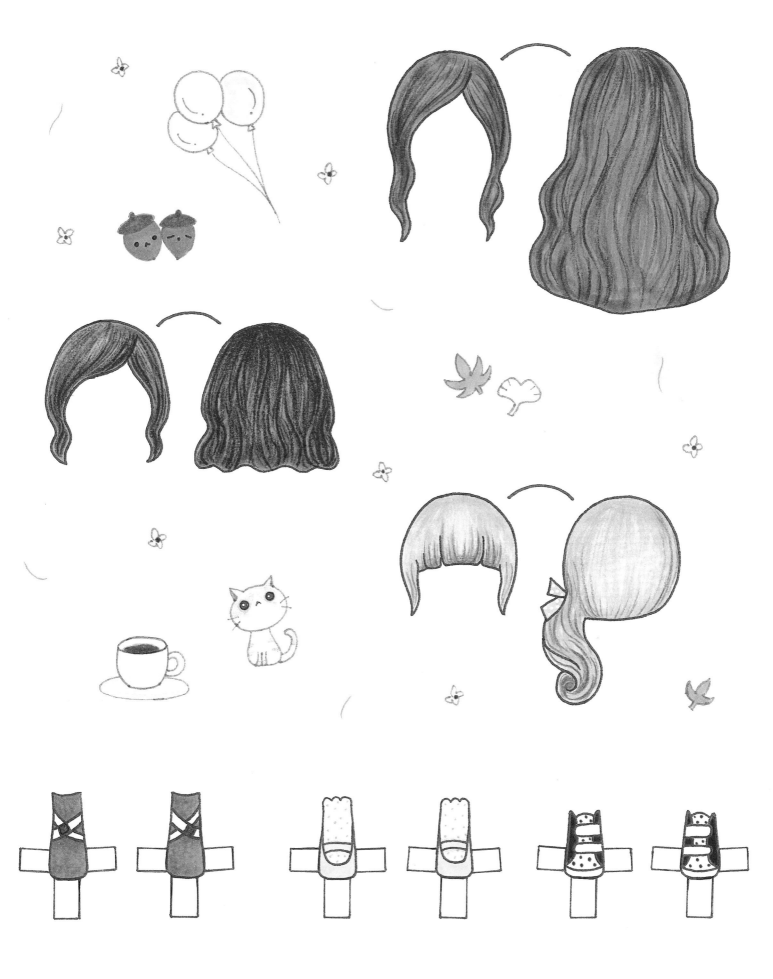

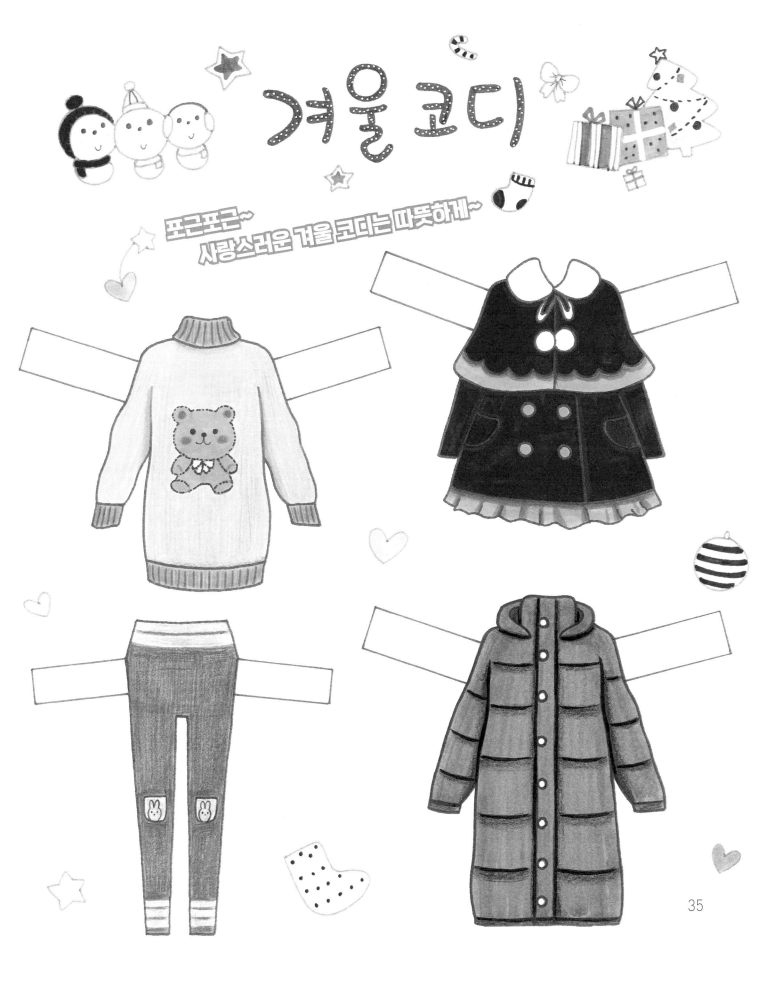

겨울 코디

포근포근~
사랑스러운 겨울 코디는 따뜻하게~

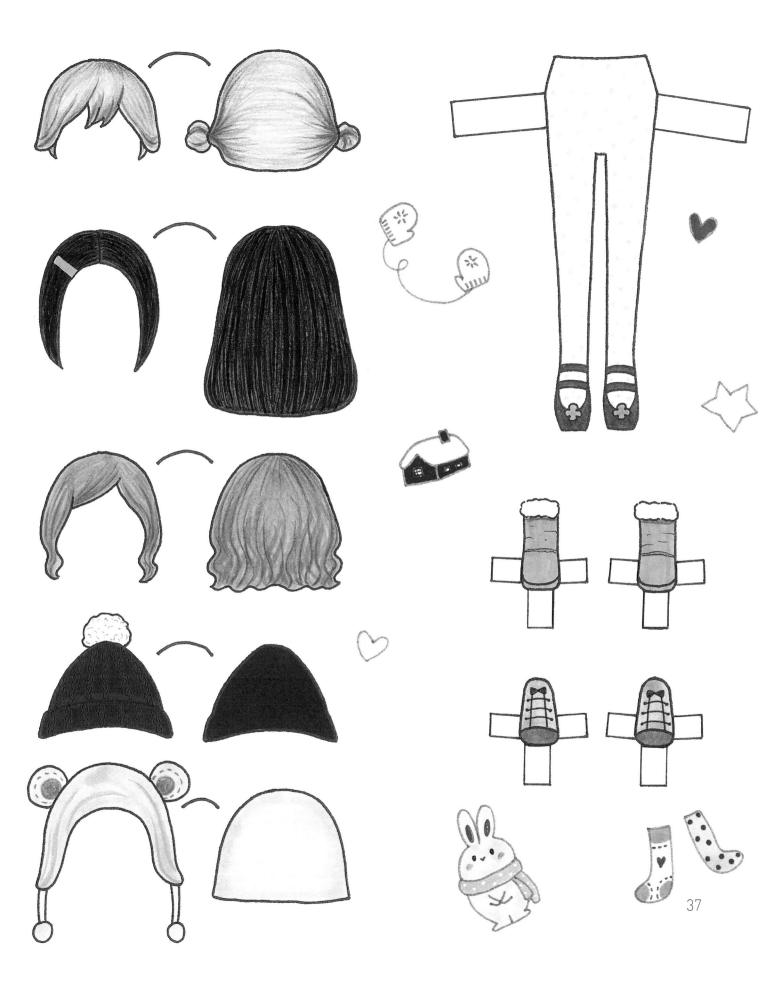

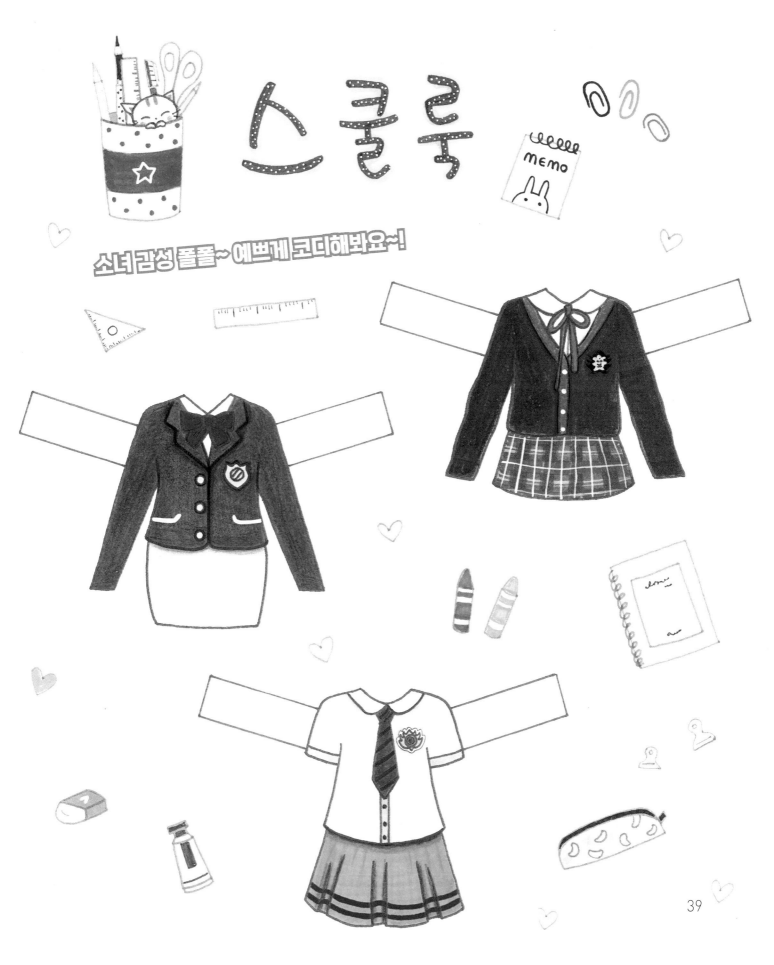

스쿨룩

소녀 감성 폴폴~ 예쁘게 코디해봐요~!

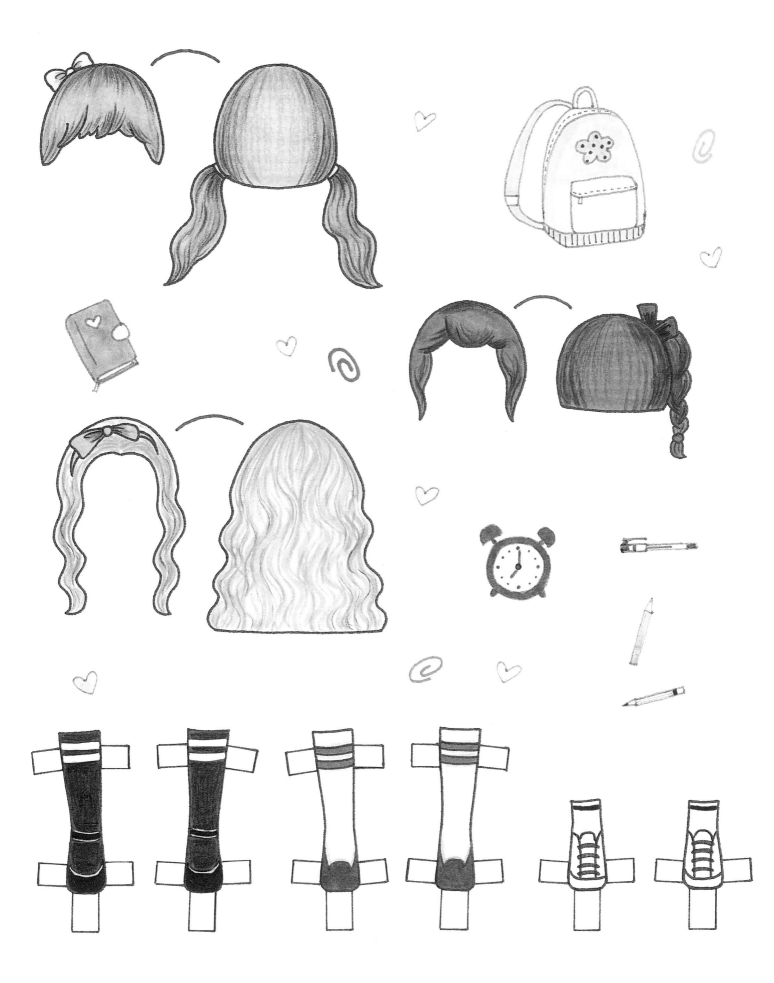

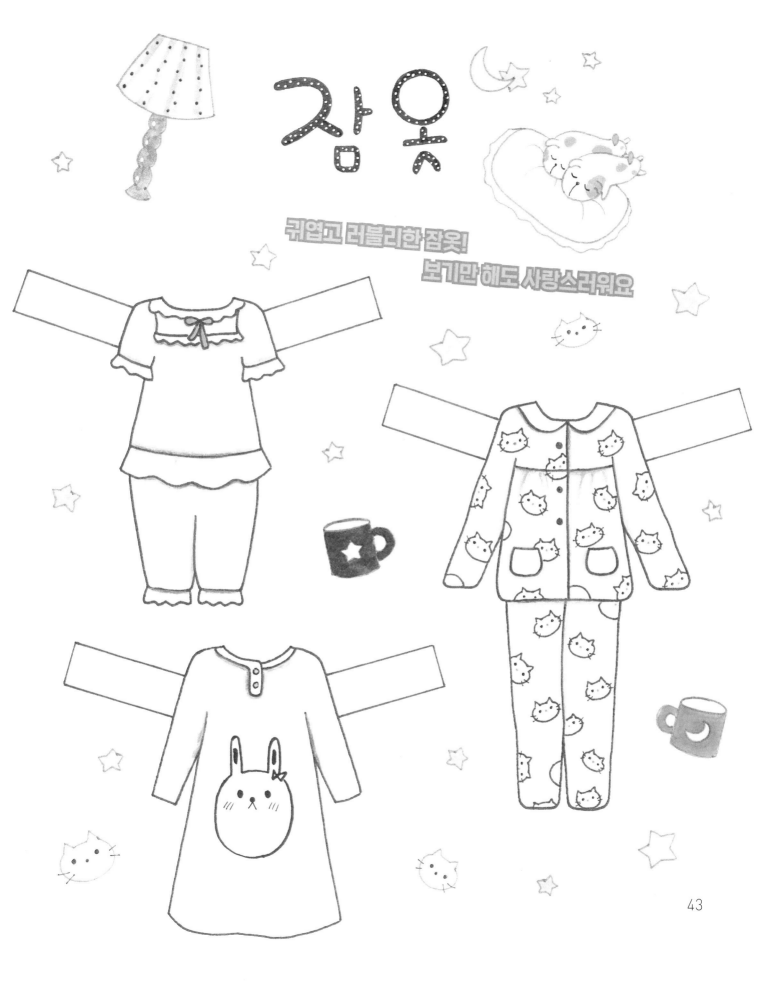

잠옷

귀엽고 러블리한 잠옷!
보기만 해도 사랑스러워요

43

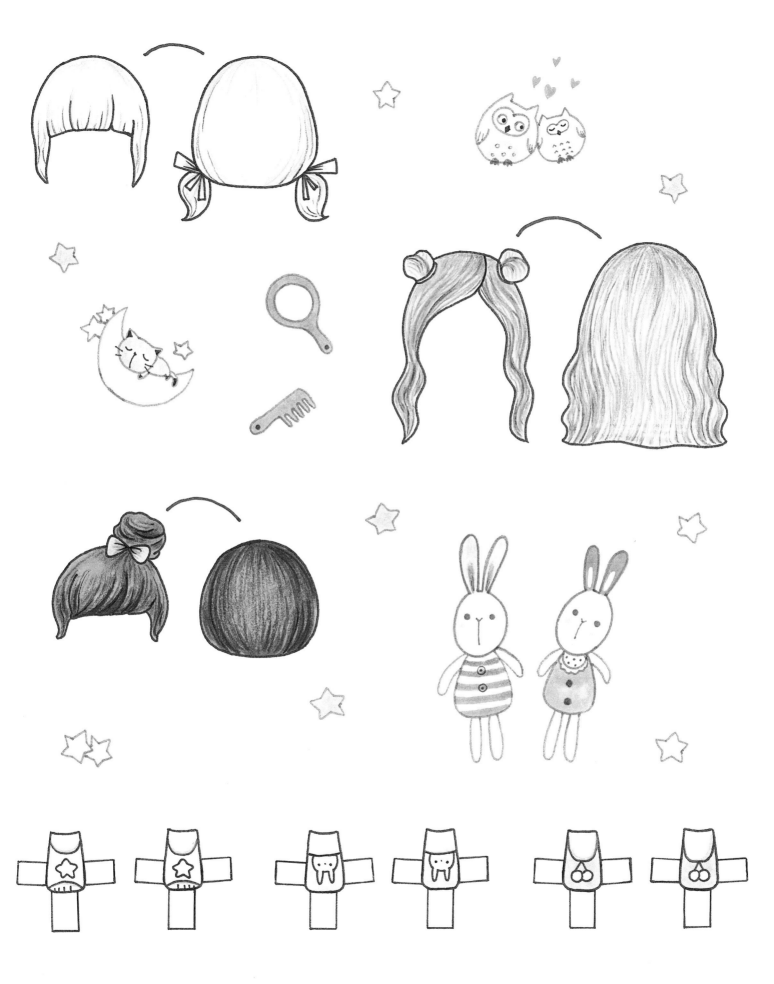

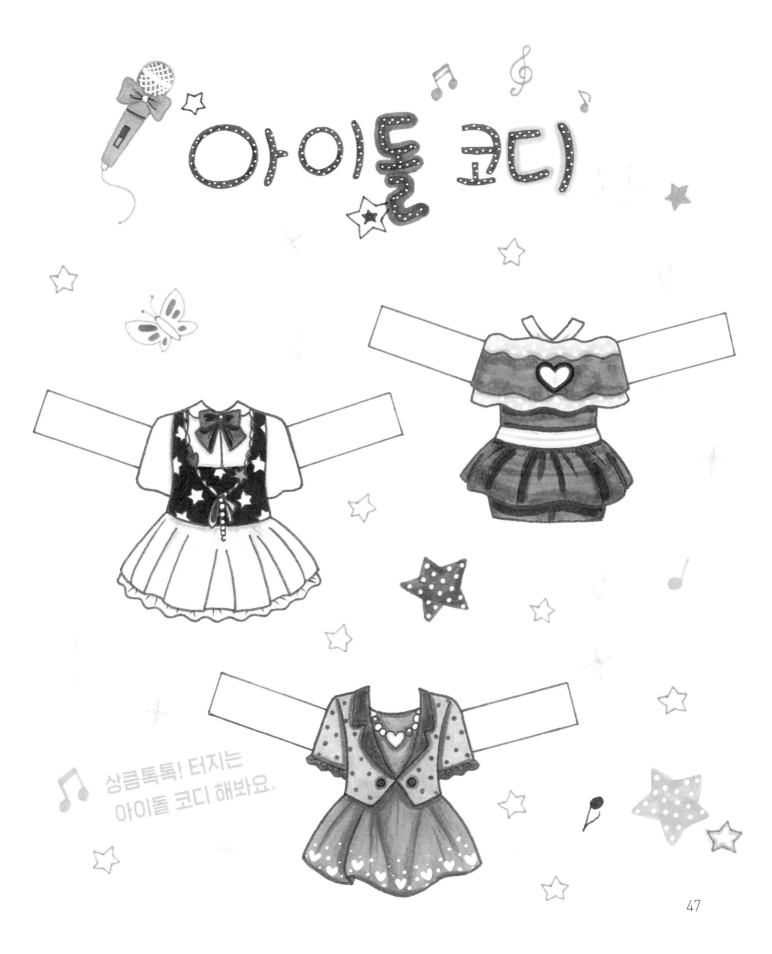

아이돌 코디

상큼톡톡! 터지는
아이돌 코디 해봐요.

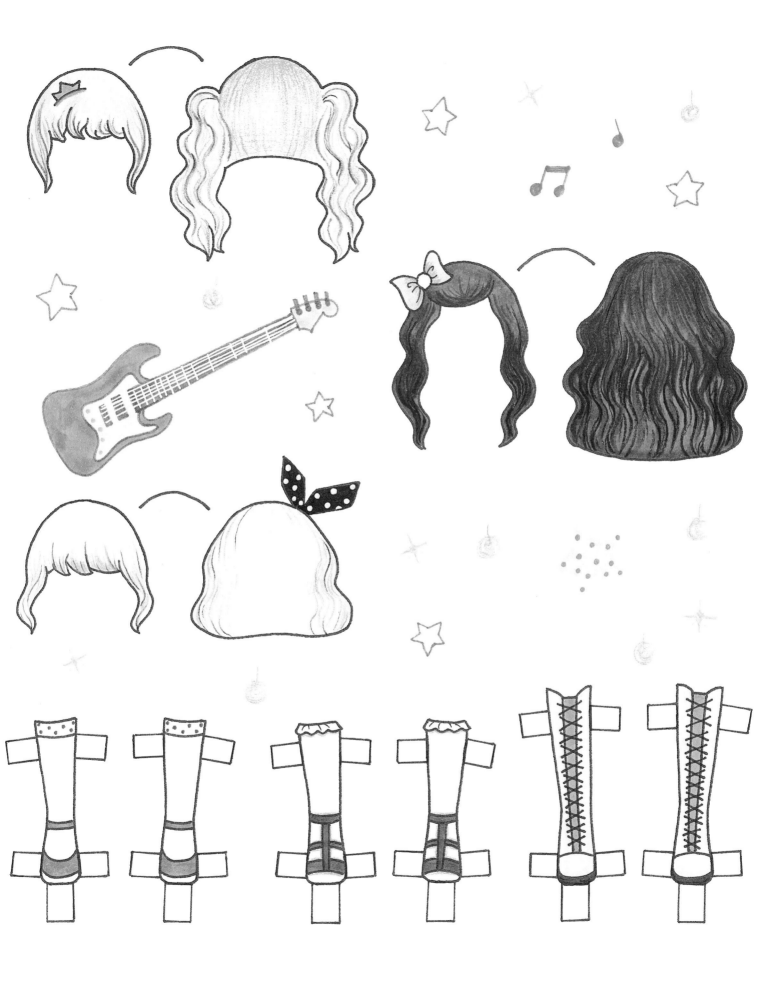

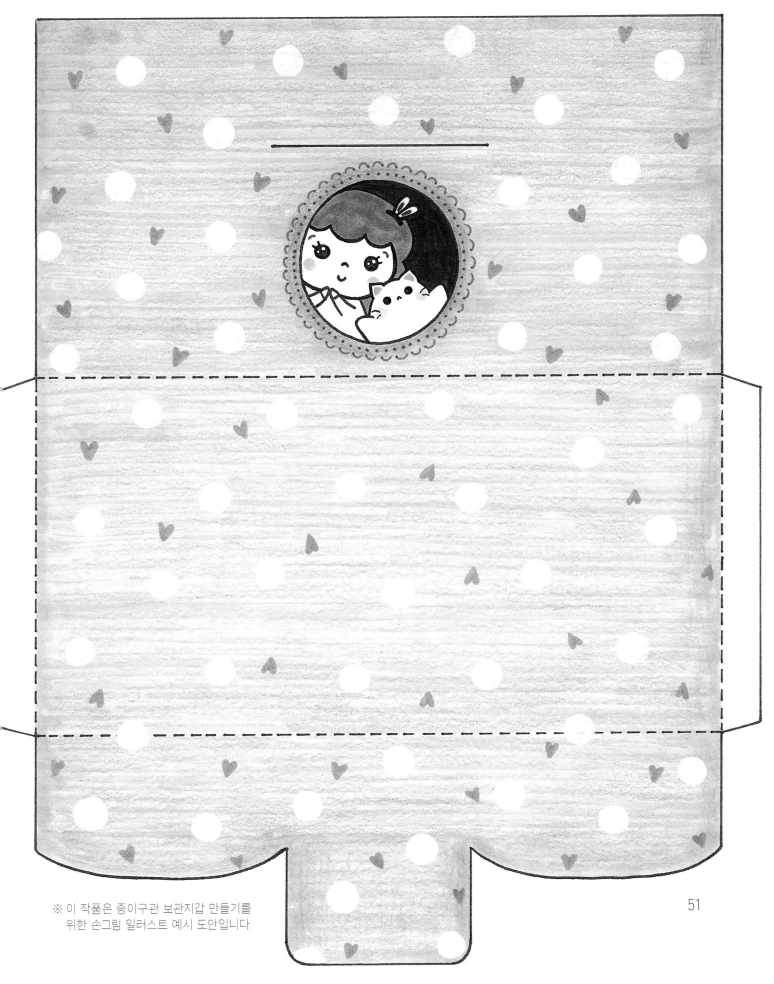

※ 이 작품은 종이구관 보관지갑 만들기를
　위한 손그림 일러스트 예시 도안입니다.

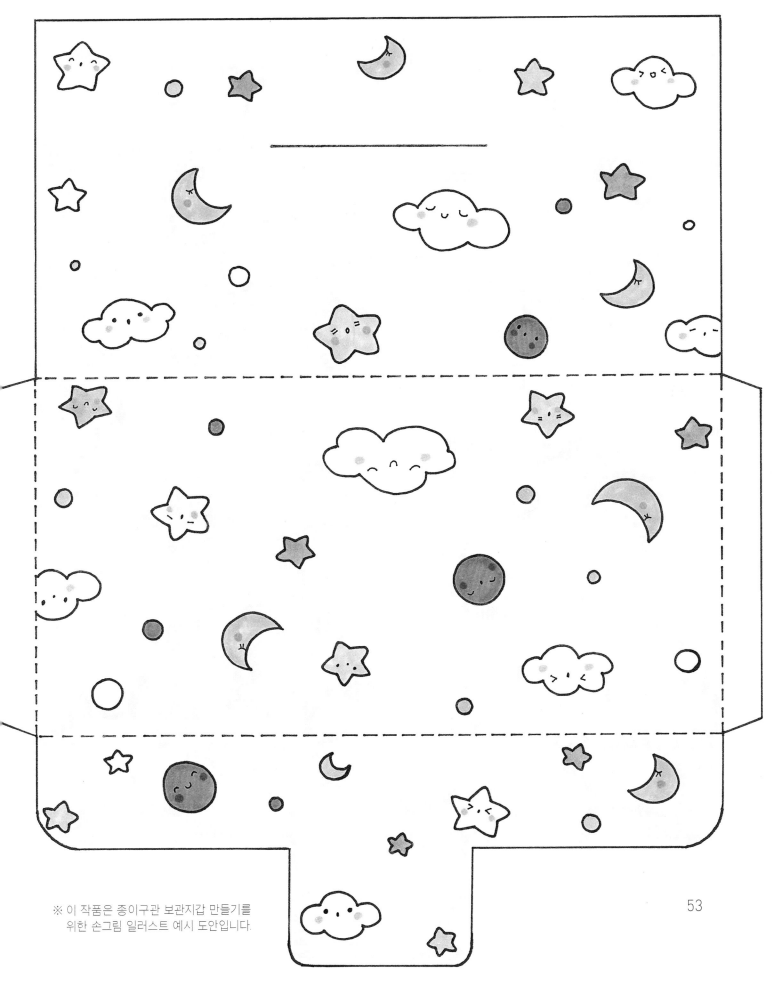

※ 이 작품은 종이구관 보관지갑 만들기를
위한 손그림 일러스트 예시 도안입니다.

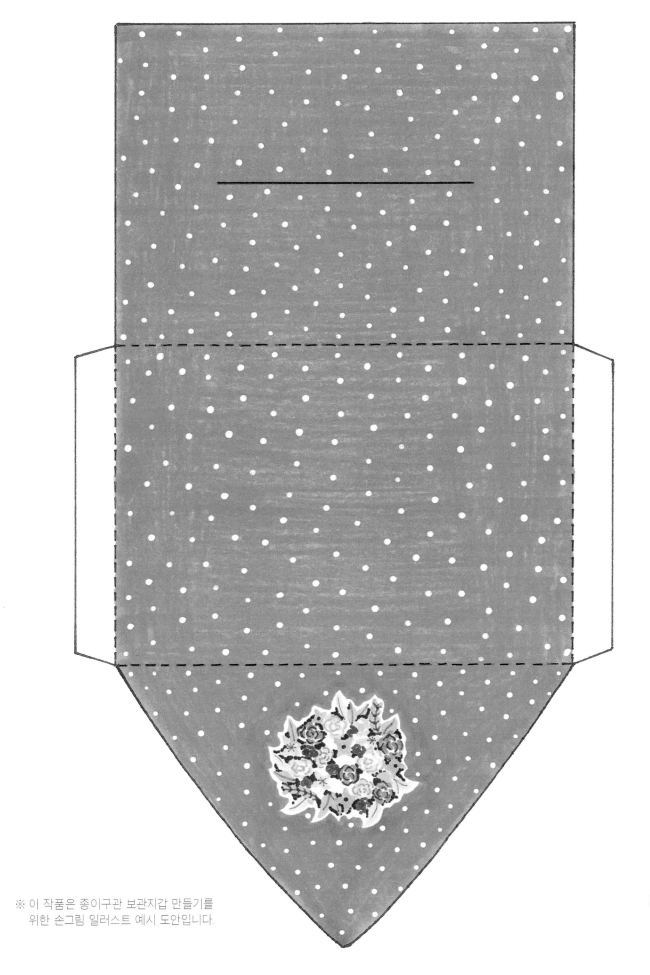

※ 이 작품은 종이구관 보관지갑 만들기를
위한 손그림 일러스트 예시 도안입니다.

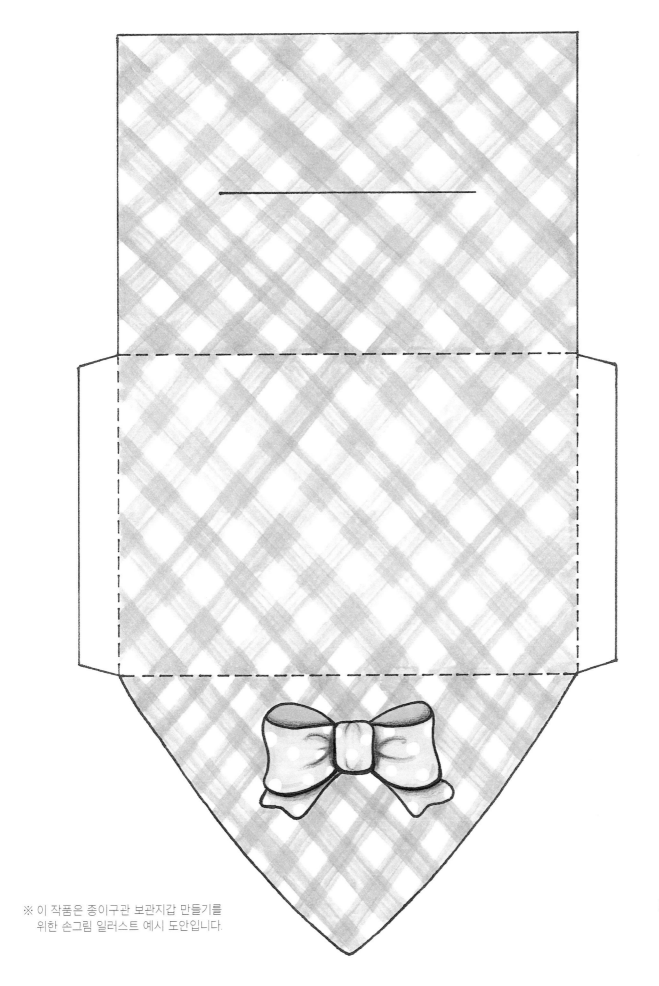

※ 이 작품은 종이구관 보관지갑 만들기를
　 위한 손그림 일러스트 예시 도안입니다.

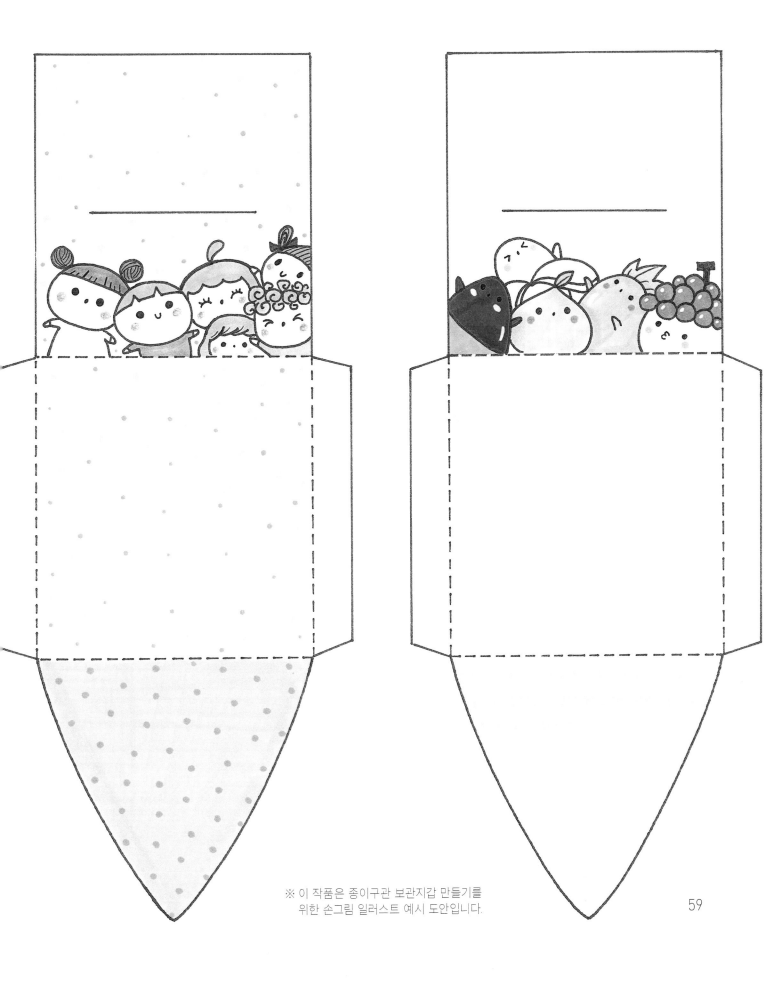

흩날리는 벚꽃길 걸으며 힐링해요~

벚꽃길 ⓒyeppug

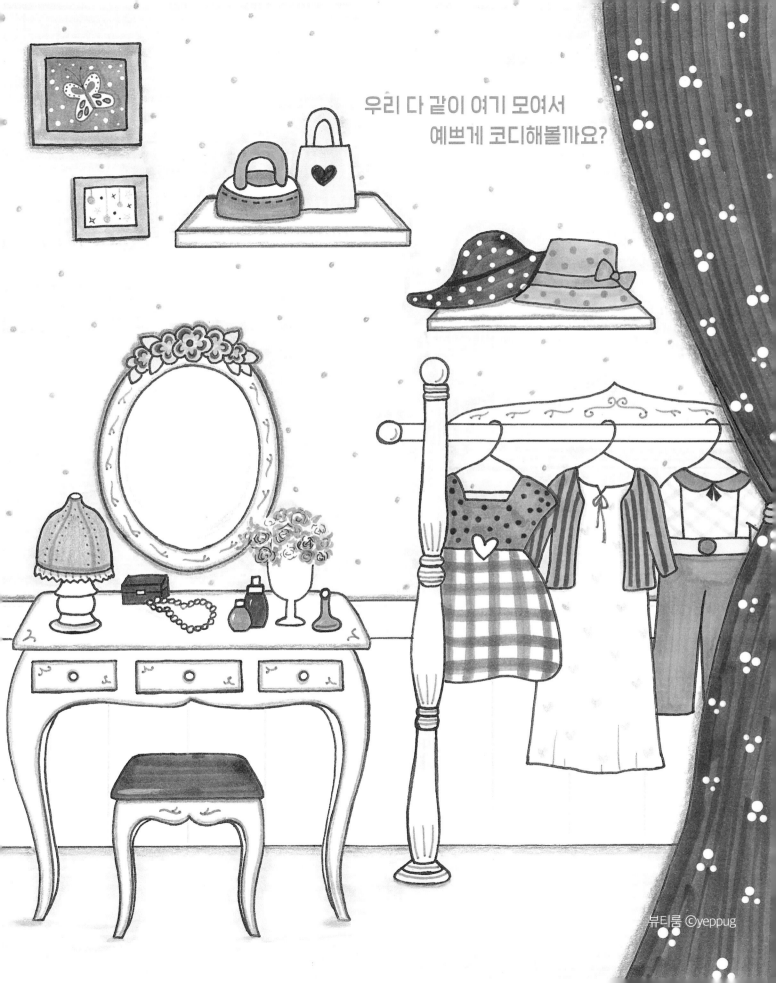

우리 다 같이 여기 모여서
예쁘게 코디해볼까요?

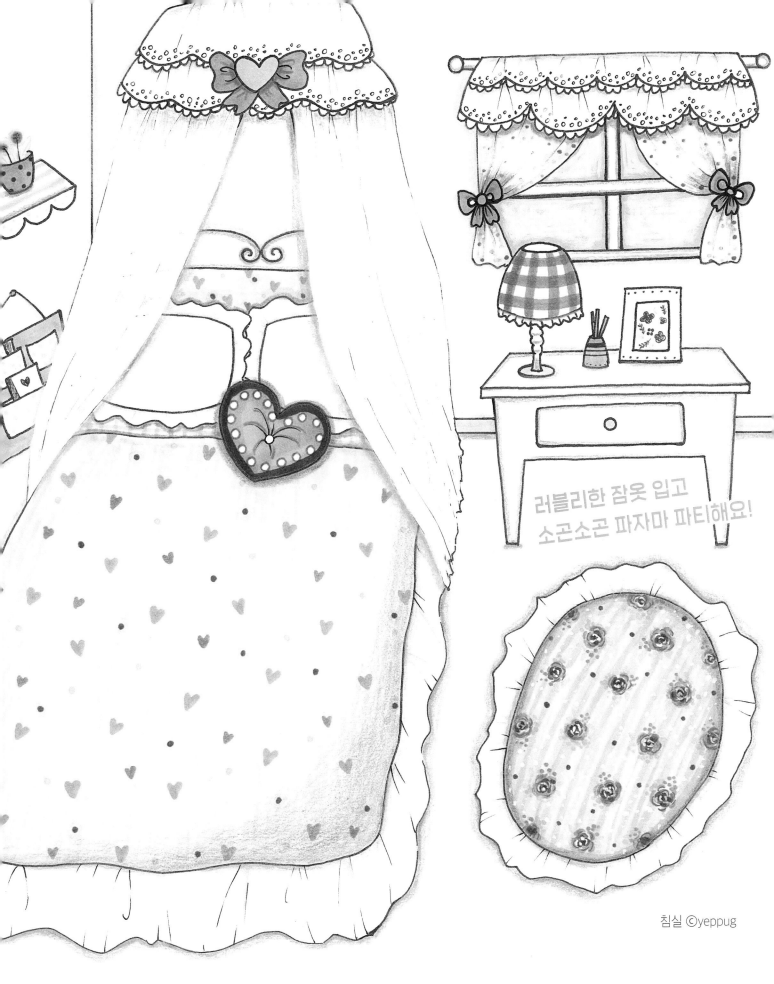

러블리한 잠옷 입고
소곤소곤 파자마 파티해요!

침실 ©yeppug

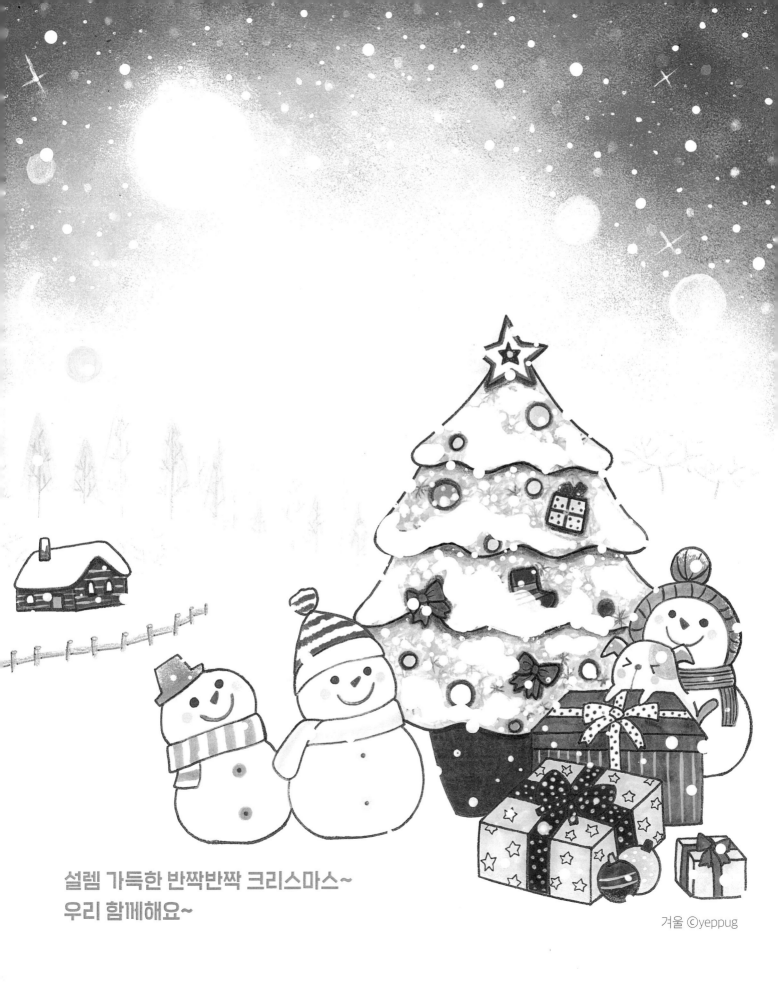

설렘 가득한 반짝반짝 크리스마스~
우리 함께해요~

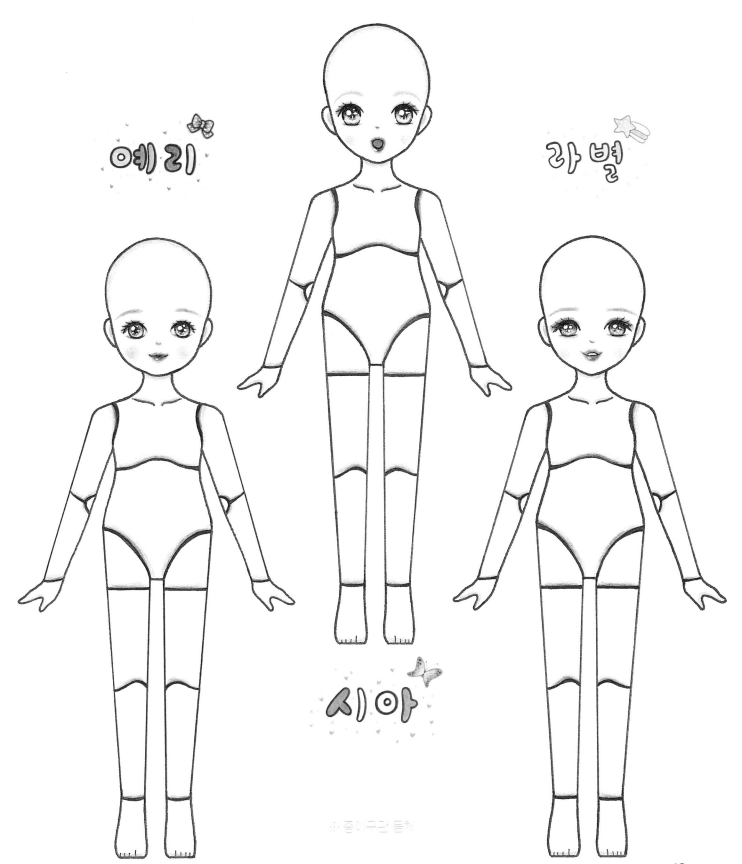

예리

라별

시아

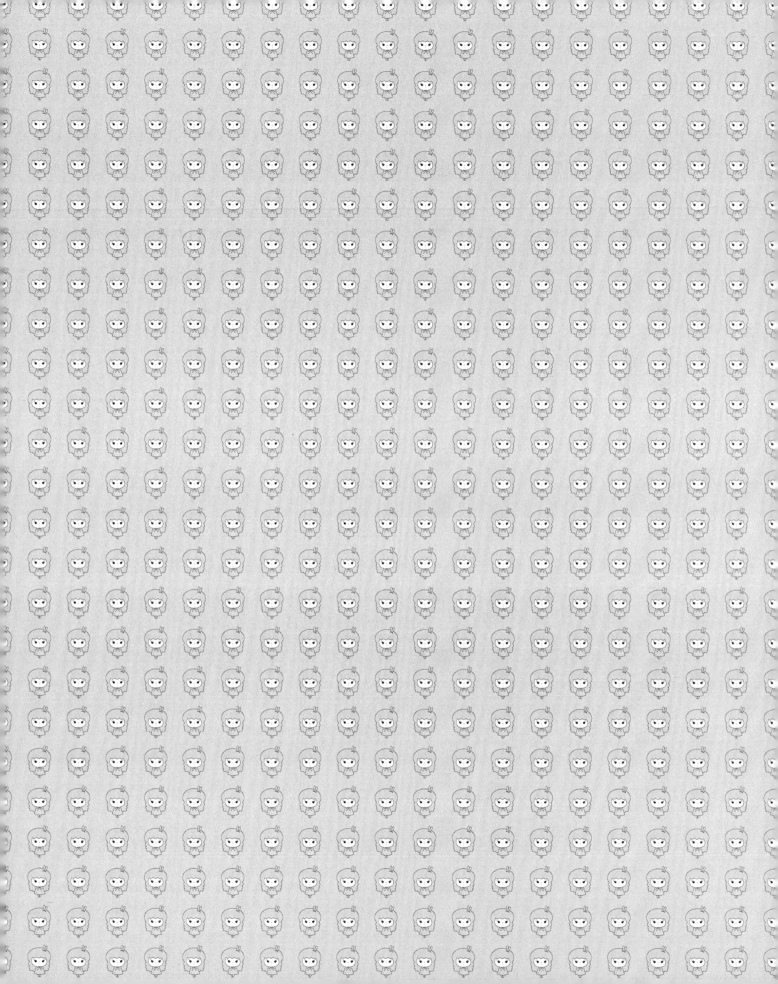